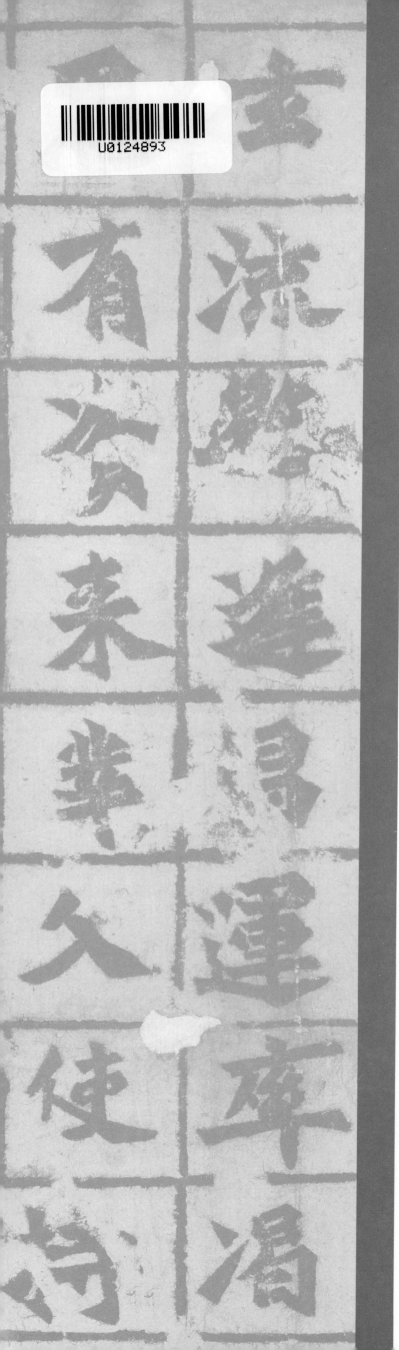

中國歷代經典碑帖

楷書系列

◎ 陳振濂　主編

始平公造像記

中原出版傳媒集團
中原傳媒股份公司
河南美術出版社
·鄭州·

圖書在版編目（CIP）數據

始平公造像記 / 陳振濂主編. — 鄭州：河南美術出版社，
2021.12
（中國歷代經典碑帖·楷書系列）
ISBN 978-7-5401-5692-3

Ⅰ. ①始… Ⅱ. ①陳… Ⅲ. ①楷書-碑帖-中國-北魏
Ⅳ. ①J292.23

中國版本圖書館CIP數據核字（2021）第258344號

中國歷代經典碑帖·楷書系列

始平公造像記

主編　陳振濂

出 版 人　李　勇
責任編輯　白立獻　趙　帥
責任校對　王淑娟
裝幀設計　陳　寧
製　　作　張國友
出版發行　河南美術出版社
　　　　　地　　址　鄭州市鄭東新區祥盛街27號
　　　　　郵政編碼　450016
　　　　　電　　話　（0371）65788152
印　　刷　河南新華印刷集團有限公司
開　　本　787mm×1092mm　1/8
印　　張　2.5
字　　數　31.25千字
版　　次　2021年12月第1版
印　　次　2022年2月第1次印刷
書　　號　ISBN 978-7-5401-5692-3
定　　價　28.00圓

出版説明

為了弘揚中國傳統文化，傳播書法藝術，普及書法美育，我們策劃編輯了這套《中國歷代經典碑帖系列》叢書。此套叢書是根據廣大書法愛好者的需求而編寫的，其特點有以下幾個方面：一是所選範本均是我國歷代傳承有緒的經典碑帖；二是碑帖涵蓋了篆書、隸書、楷書、行書、草書不同的書體，適合不同層次、不同愛好的讀者群體之需；三是開本大，適合臨摹與學習，是理想的臨習範本；四是墨迹本均為高清圖片，拓本精選初拓本或完整拓本，給讀者以較好的視覺感受和審美體驗。

本套圖書使用繁體字排版。由于時間不同，古今用字會有變化，故在碑帖釋文中，我們采取照録的方法釋讀文字，因此會出現繁體字、异體字以及碑別字等現象。望讀者明辨，謹作説明。

《龍門二十品》為龍門石窟中二十尊造像的題記拓本，是北魏書風的代表作。而《始平公造像記》又是龍門石刻中的代表作。《始平公造像記》本是附屬于佛龕的題記，全稱為《比丘慧成為亡父始平公造像記》。石高75厘米，寬39厘米，石刻正文分縱向10行，每行20字，有方界格。北魏孝文帝太和二十二年，刻于河南洛陽龍門古陽洞北壁。題記由孟達撰文，朱義章書。記文内容寄托造像者的宗教情懷，兼為往生者求福除灾。此碑與其他諸碑不同之處是全碑用陽刻法，文與格欄均陽刻凸起，是歷代石刻中所少見的，在造像記中獨樹一幟。清乾隆年間被黄易（1744—1802）發現并傳拓之後，開始受到書壇重視，列入『龍門四品』和『龍門二十品』。

此石刻已泯盡隸書痕迹，方筆斬截，筆畫折處重頓方勒，結體扁方緊密，點劃厚重飽滿，既有漢晋雍容方正之態，又具北方少數民族『金戈鐵馬』粗獷強悍之神。書法雄重遒密，端莊流逸，鋒芒畢露，雄峻非凡，具龍震虎威之勢，富有陽剛之美，為魏碑方筆剛健風格的代表。康有為稱龍門石刻『皆雄峻偉茂，極意發宕，方筆之極規也』。在其《廣藝舟雙楫》中曾評價此碑：『遍臨諸品，終于《始平公》，極意疏蕩。骨格成，體形定，得其勢雄力厚，一生無靡弱之病。』

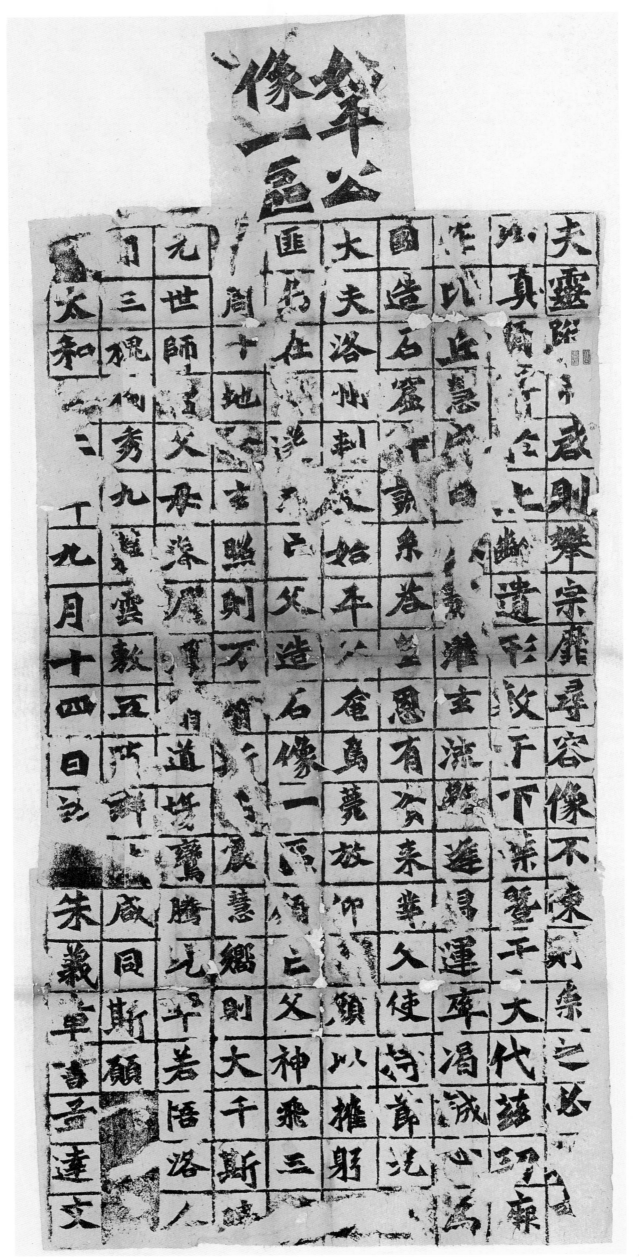

始平公造像記

始平公造像記

始平公

像一區

夫靈蹤弗啓則攀宗靡尋容像不陳則崇之必□是
以真顏□於上齡遺形敷于下葉暨于大代茲功厥
作比丘慧成自□影濯玄流□逢昌運率竭誠心爲
國造石窟□誠糸答皇恩有資來業父使持莭光禄
大夫洛州刺史始平公奄焉薨放仰□顏以摧躬□
匪烏在天遂□亡父造石像一區願亡父神飛三□
□周十地□玄照則万□□□震慧嚮則大千斯瞭
元世師□父母眷屬□齎道場鸞騰兜率若悟洛人
間三槐獨秀九□雲敷五有群□咸同斯願
太和十二年九月十四日訖　朱義章書孟達文

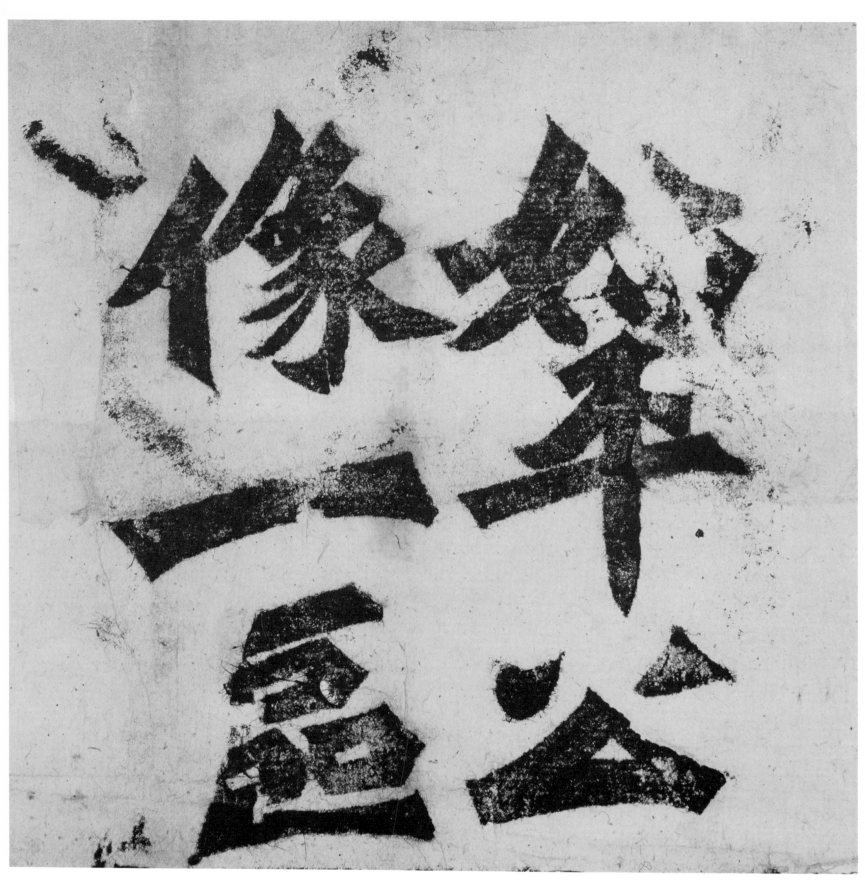

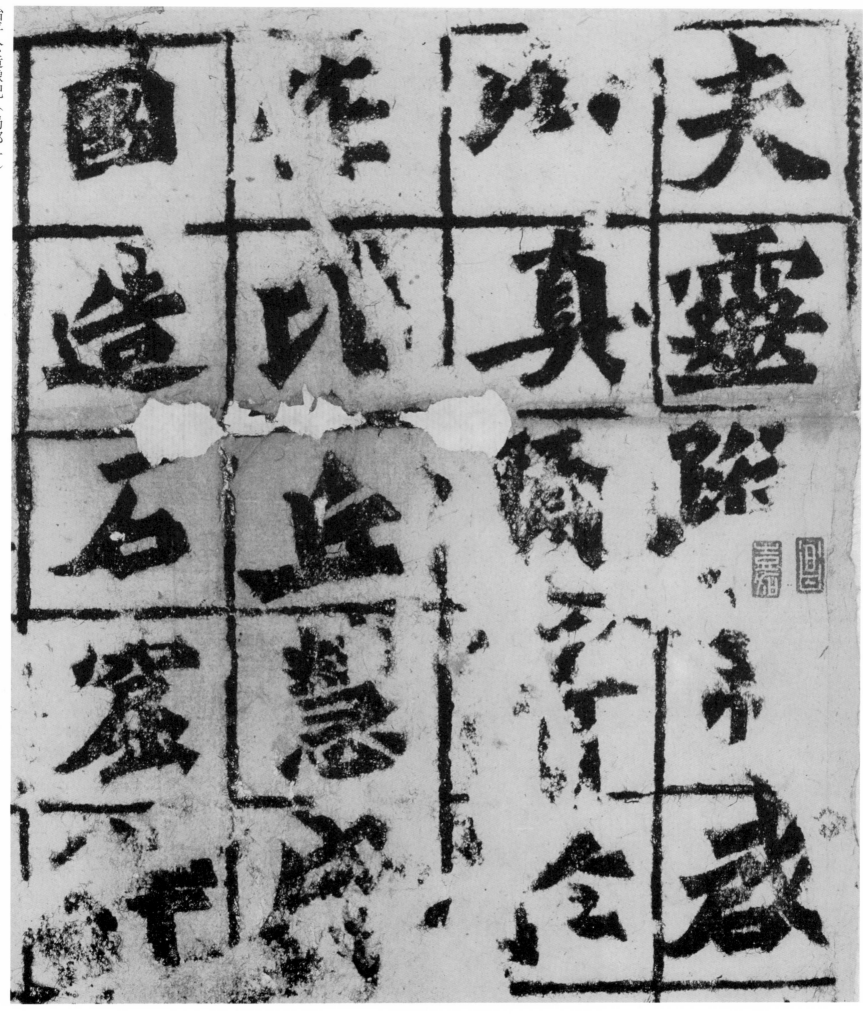

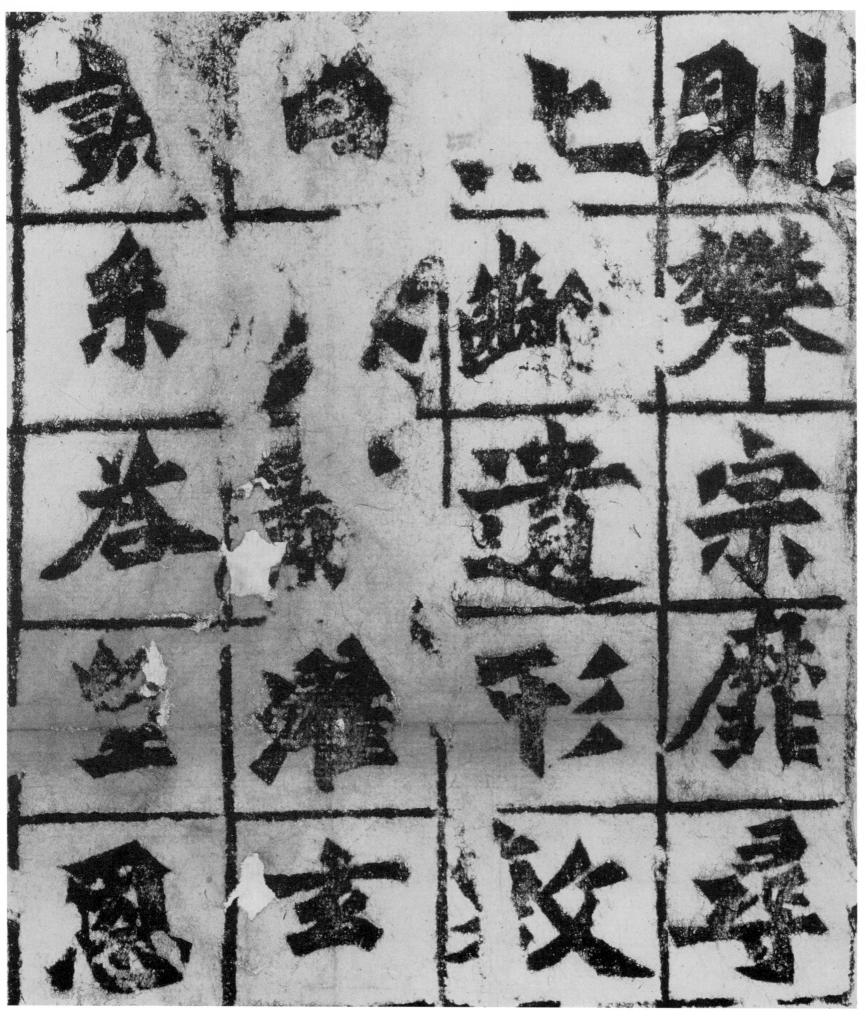

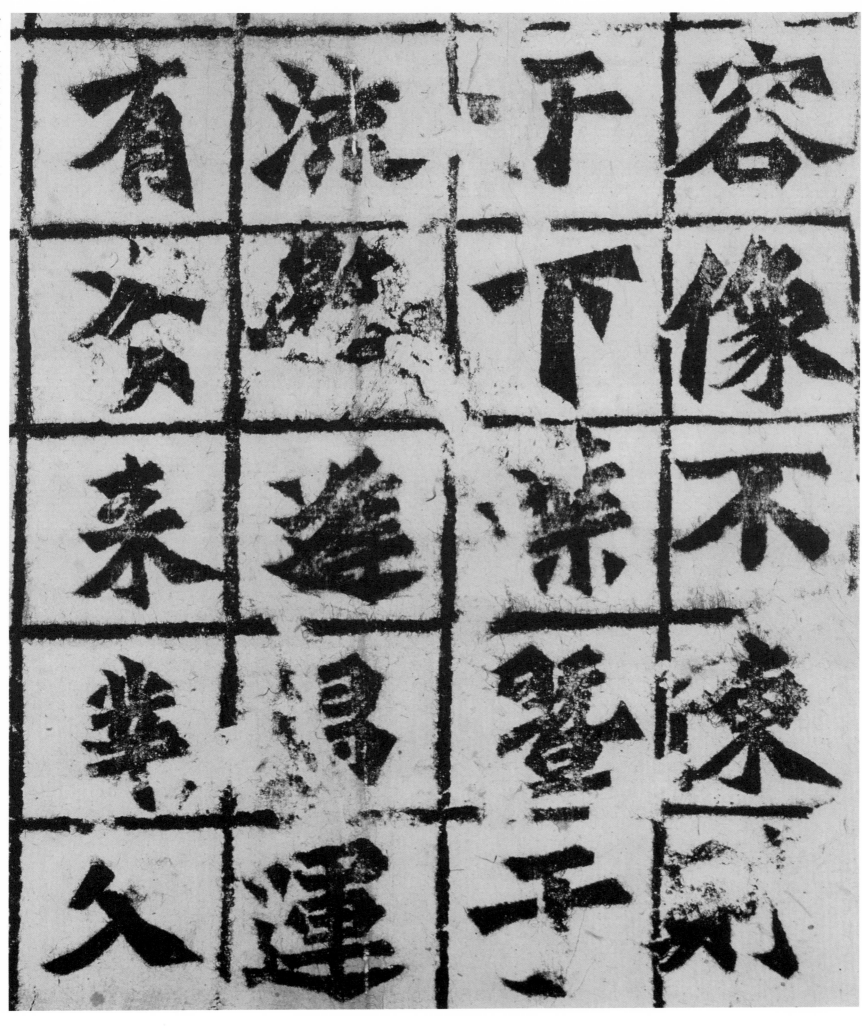

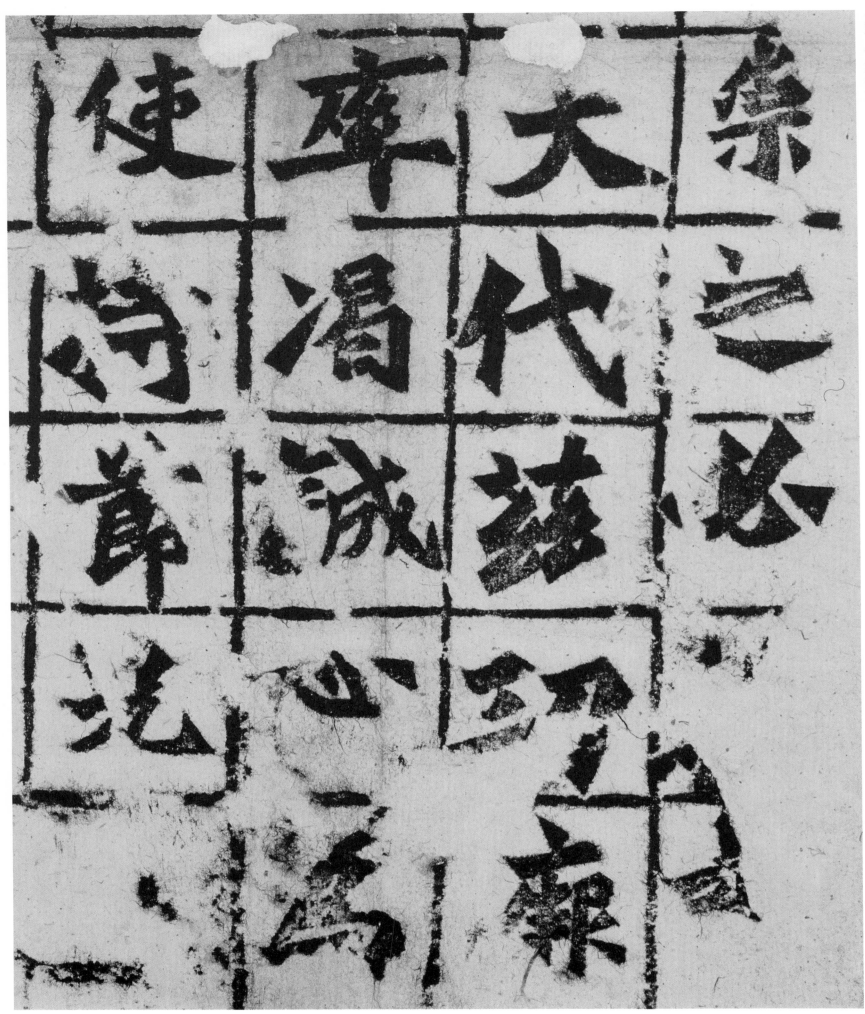

使 卒 大 祭
尚 渴 代 之
養 誡 蔭 法
沱 心 切 秉
馬 引 康

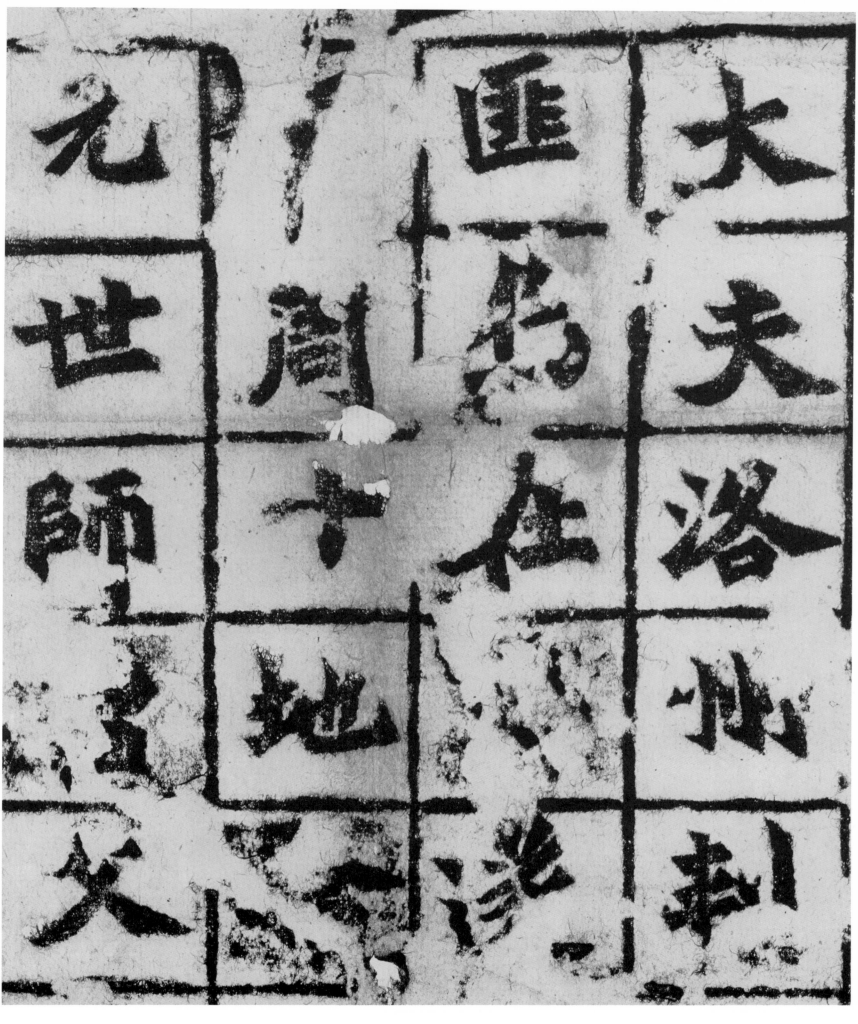

始平公造像記（局部五）

九

大夫洛州刾
匡名在
閻十地
兀世師父

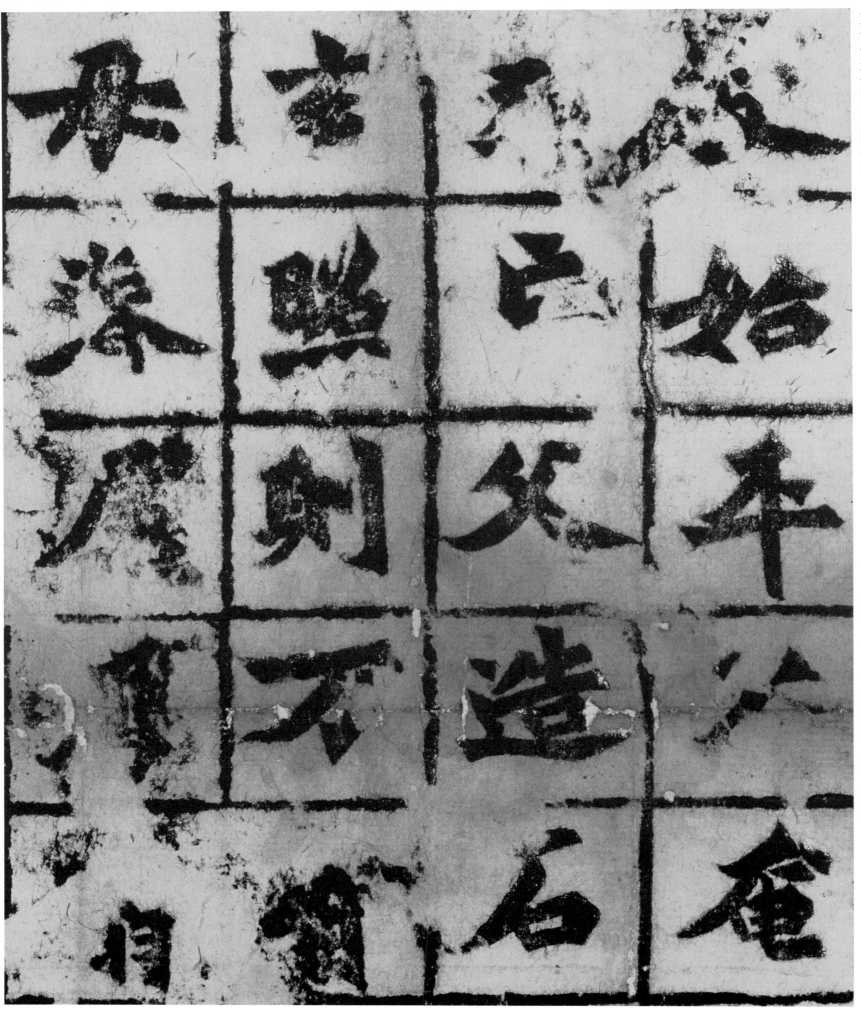

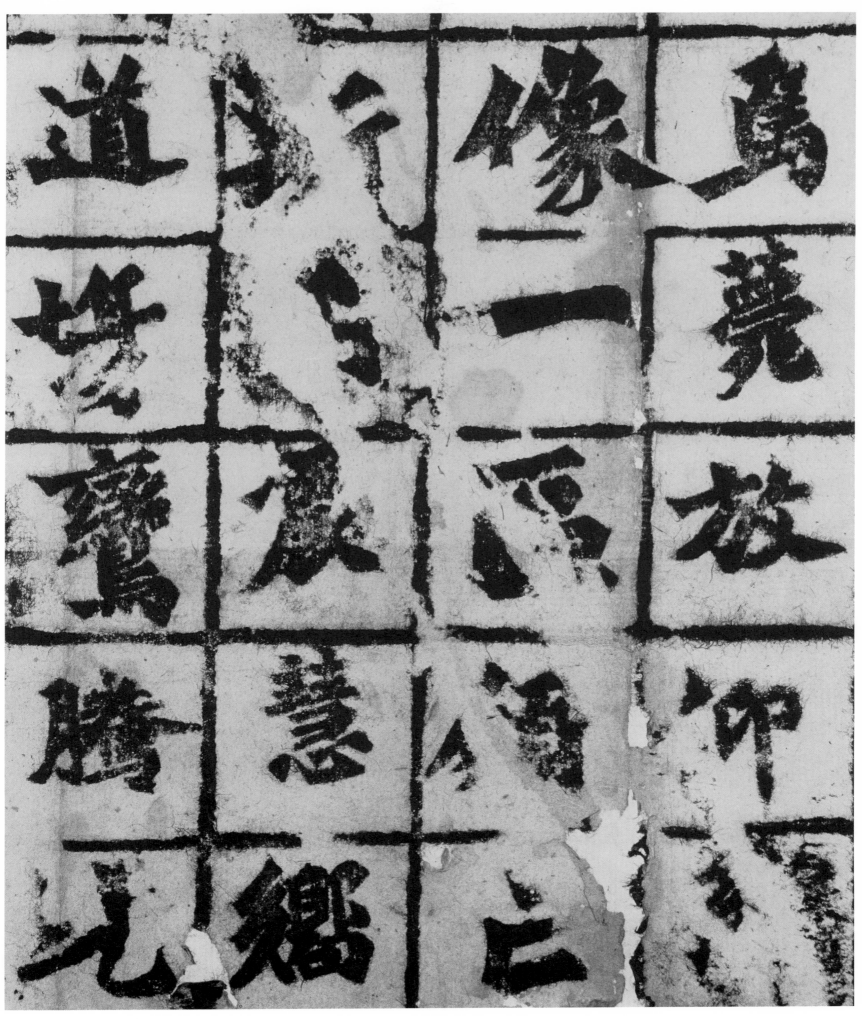

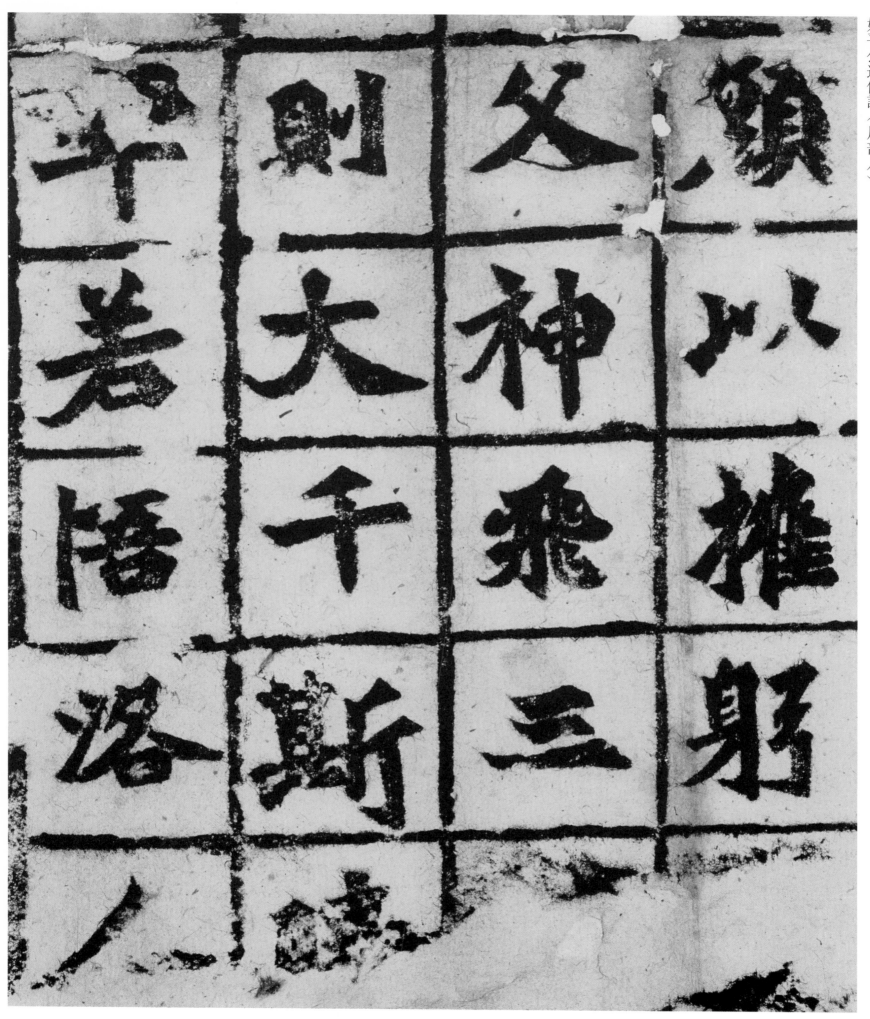

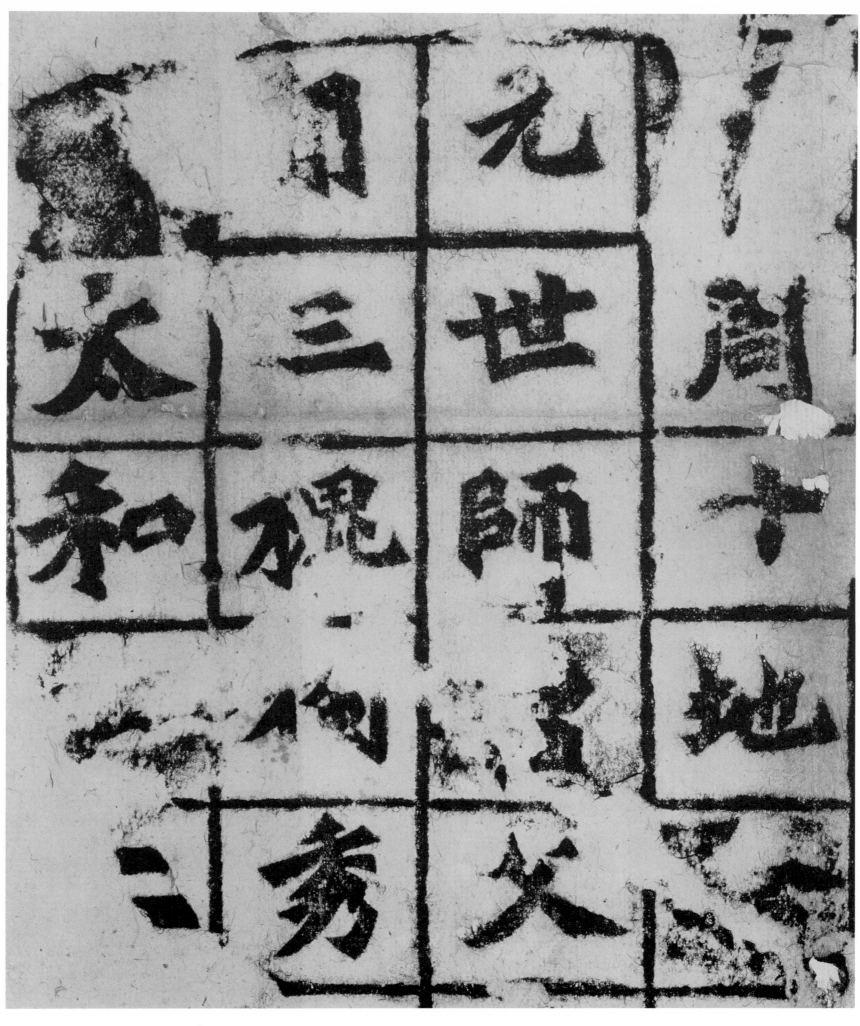

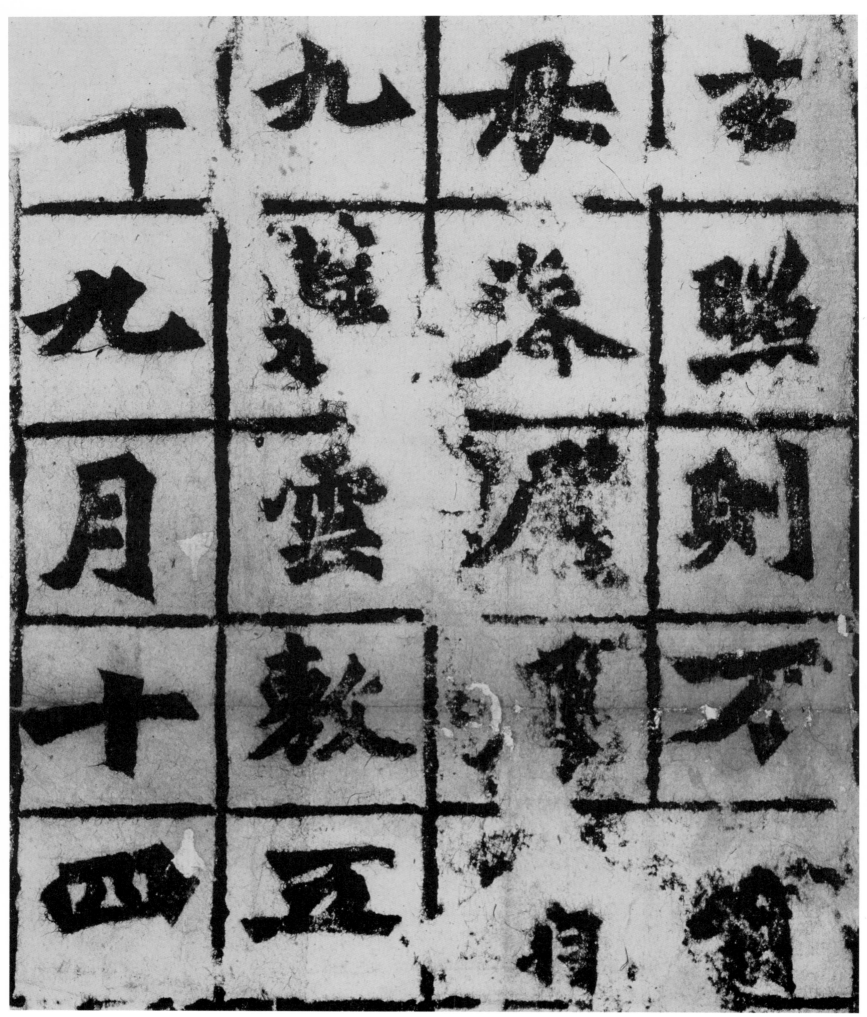

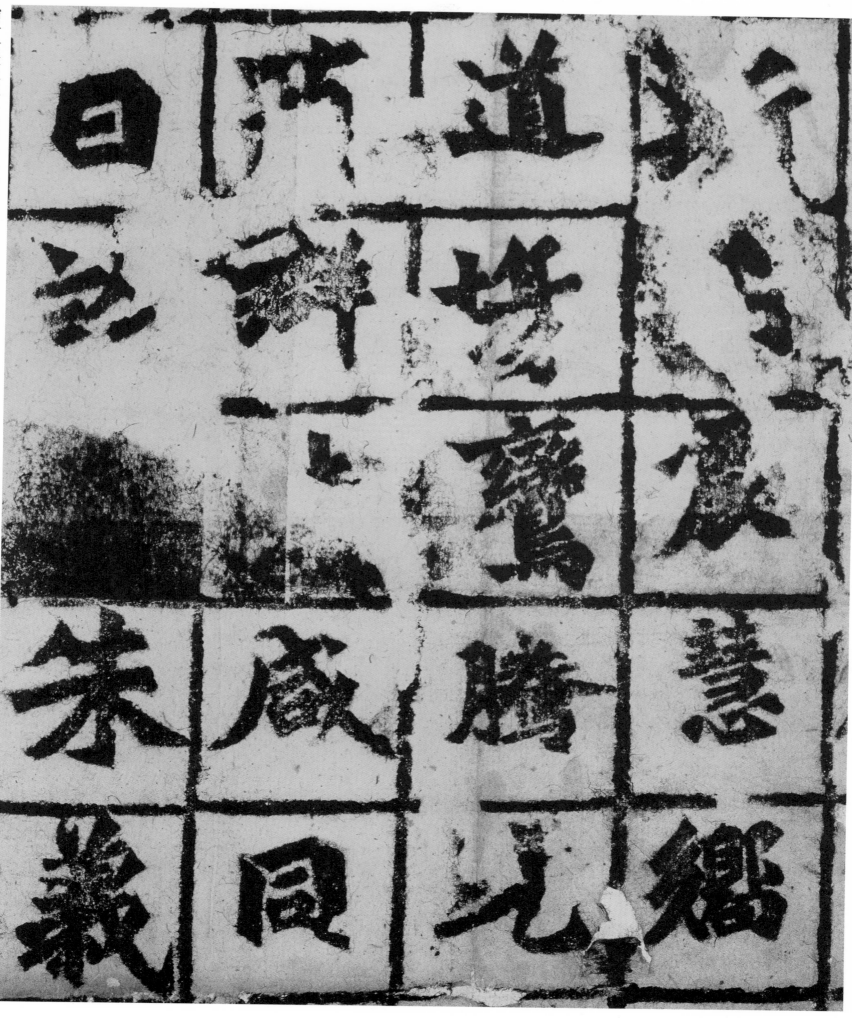

始平公造像記（局部二一）

一五

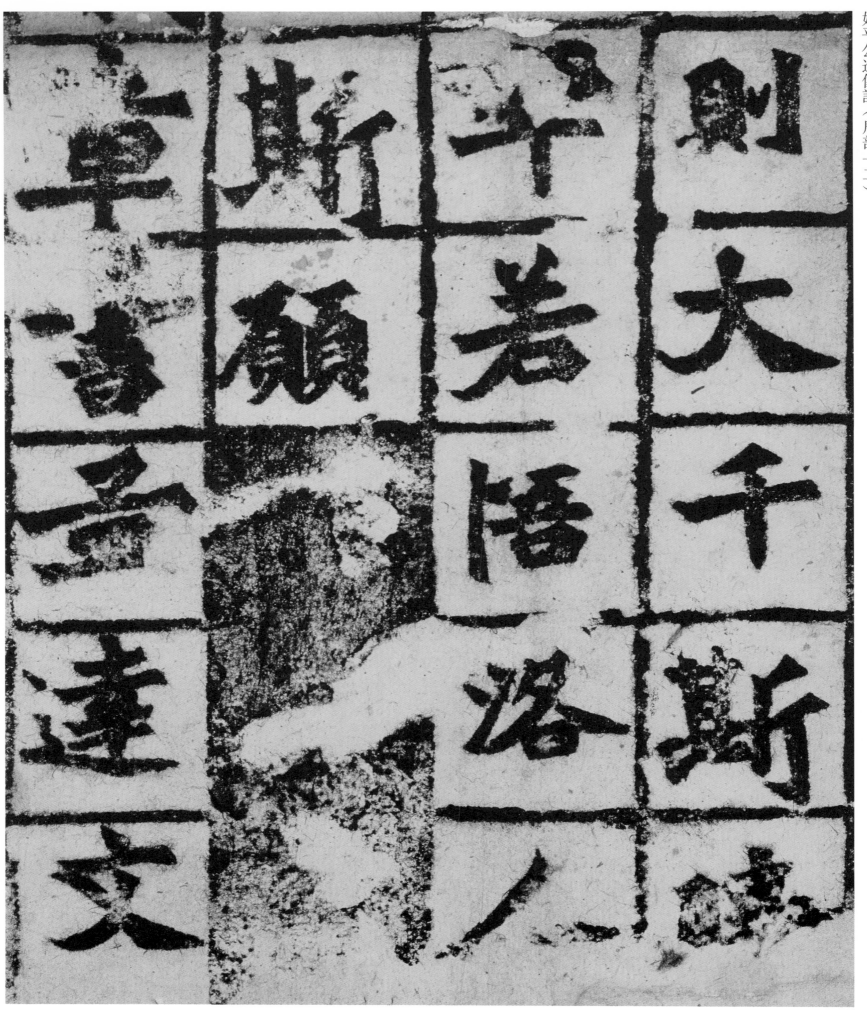

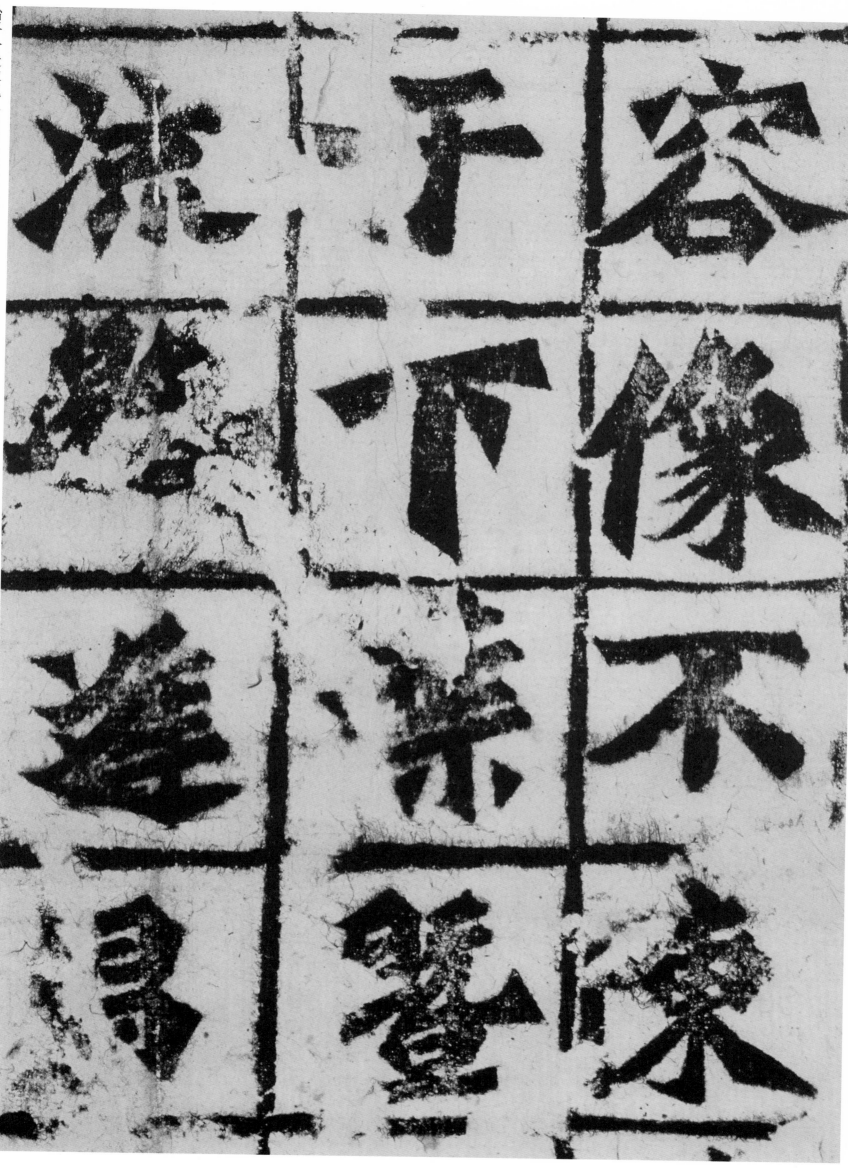

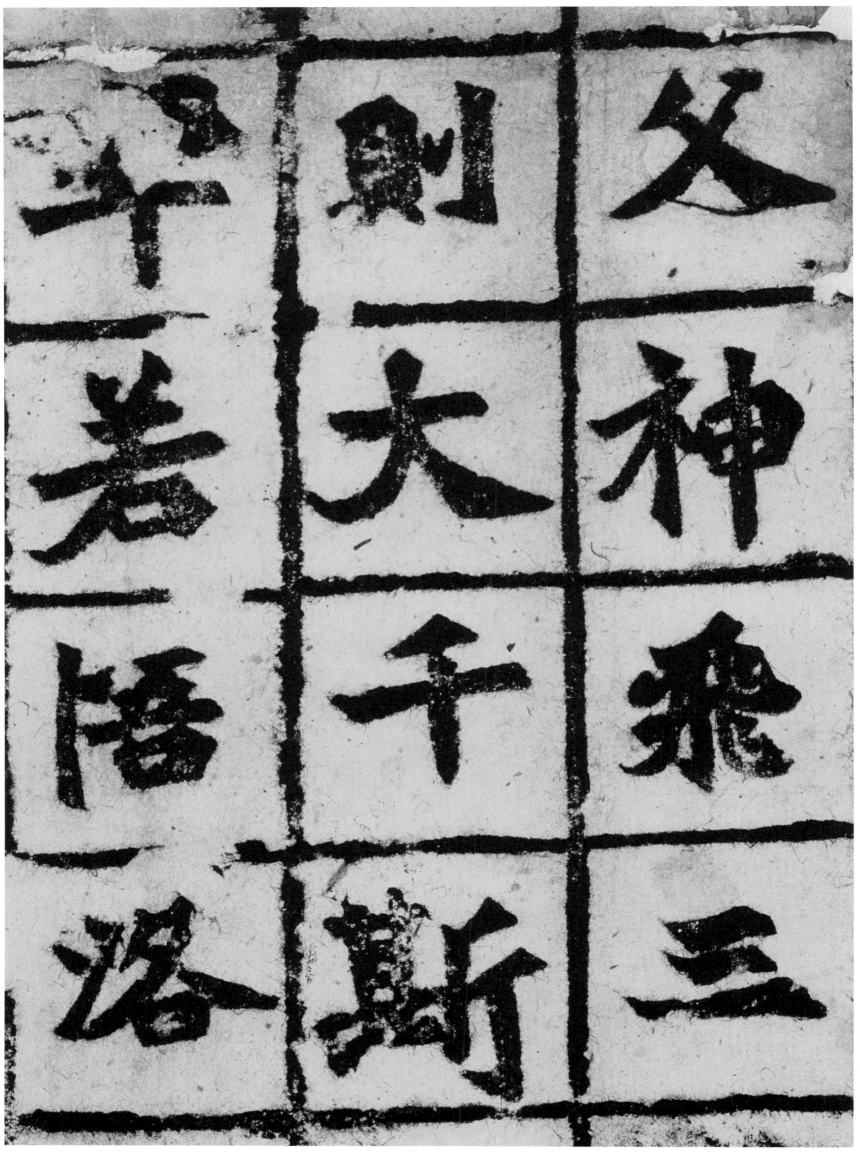